中国[
NATIONAL

中国国家博物馆
馆藏法帖书系（第二辑）

安徽美术出版社
全国百佳图书出版单位

『十三五』国家重点出版物出版规划项目

宋拓本

刘熊碑

主编—王春法

编著—郭怀宇

图书在版编目（CIP）数据

刘熊碑：宋拓本／王春法主编；郭怀宇编著.—
合肥：安徽美术出版社，2018.8
（中华宝典.中国国家博物馆馆藏法帖书系：第二辑）
ISBN 978-7-5398-8472-1

Ⅰ.①刘… Ⅱ.①王…②郭… Ⅲ.①隶书－碑帖－中国－东汉时代 Ⅳ.①J292.22

中国版本图书馆CIP数据核字（2018）第188707号

『十三五』国家重点出版物出版规划项目

中华宝典——中国国家博物馆馆藏法帖书系（第二辑）

刘熊碑（宋拓本）

ZHONGHUA BAODIAN
ZHONGGUO GUOJIA BOWUGUAN GUANCANG FATIE SHUXI（DI-ER JI）
LIU XIONG BEI（SONG TABEN）

出版人：唐元明
责任编辑：陈远
助理编辑：赖一平
责任校对：司开江
书籍设计：华伟　张松　刘璐
责任印制：缪振光

出版发行：时代出版传媒股份有限公司
安徽美术出版社（http://www.ahmscbs.com）
地址：合肥市政务文化新区翡翠路1118号出版传媒广场14F
邮编：230071
编辑部电话：0551-63533611
营销部电话：0551-63533604　0551-63533607
印制：浙江海虹彩色印务有限公司
开本：889mm×1194mm　1/12
印张：5
版次：2018年8月第1版
印次：2018年8月第1次印刷
书号：ISBN 978-7-5398-8472-1
定价：57.80元

媒体支持：书画世界 杂志

《书画世界》杂志
官方微信平台

安徽美术出版社
官方微信平台

序言

中国国家博物馆

中国国家博物馆是集中反映中华优秀传统文化、革命文化和社会主义先进文化的国家最高历史文化艺术殿堂。馆藏文物超过一百四十万件，其中书法类文物有四万余件，载体类型丰富，时代序列完整，精彩展现了中国文字和中国书法的发展脉络，具有极高的历史价值和艺术价值。以汉字为表现对象的中国书法艺术是中华文化重要的物化表达体系之一，蕴含着中华文化的核心价值，是中华民族优秀的传统文化代表元素之一。原中国历史博物馆曾于二十世纪九十年代编纂出版《中国历史博物馆藏中国古代书法》，中国国家博物馆曾于二〇一四年编辑出版《中国国家博物馆藏法书大观》，二者都采用著录的形式，呈现了我馆书法类藏品的系统性与完整性，既便于读者观览、检索，也是学术研究的重要工具。

中国国家博物馆这次编辑出版的《中华宝典——中国国家博物馆馆藏法帖书系》，着重选取经典作品，以单行本的形式陆续刊印。全书共分十辑，一百册，可分可合，具有很强的灵活性……分则独立成册，合则贯通为一部书法图史。本套丛书在内容上涵盖了甲骨文、金文、砖瓦陶文、印玺文、钱币文、碑版、墓志、刻帖、简牍、文书、写经、卷轴墨迹等多种门类。我们对每件作品都进行了重新拍摄或扫描，作品图片完整，色彩真实，图像清晰，忠实地再现了馆藏文物的原貌与细节。我们又组织了本馆专家针对每件作品撰写研究评述，除了定名、时代、尺寸、释文、著录信息外，还对甲骨、金文、简牍的出土、递藏情况，碑志、刻帖的刊刻、版本考订，名家卷轴墨迹的装潢样式和鉴藏信息等都作了充分展示和介绍。本套丛书还同时兼顾了不同读者的需求……书法爱好

中国国家博物馆展厅内景

者可以临摹欣赏，学术研究者可以作为文献资料。因此，与其他版本相比，本书十分注重文物的历史价值、文献价值、收藏价值、艺术价值的多角度呈现和综合性展示。

党的十九大报告明确指出：『文化自信是一个国家、一个民族发展中更基本、更深沉、更持久的力量』『没有高度的文化自信，没有文化的繁荣兴盛，就没有中华民族伟大复兴』。在新时代新形势下，中国国家博物馆坚持以习近平新时代中国特色社会主义思想为指导，按照习近平总书记关于文博工作的重要指示精神，全力将凝聚着中华民族优秀传统文化的文物保护好、管理好、推动中华优秀传统文化创造性转化和创新性发展。衷心希望本套丛书能够适应人民群众日益高涨的对优秀传统文化尤其是书法的学习、鉴赏、研究需要，帮助大家更好地进入精微博大的传统书法世界，传承先贤的成就和光荣，不断增强民族自尊和文化自信。

中国国家博物馆馆长 王春法 二〇一八年五月

概述

文／郭怀宇

《刘熊碑》全称《汉酸枣令刘熊碑》，又称《刘孟阳碑》，原碑共二十三

行，行三十一或三十二字，立于东汉时期。此碑只有三处简短的文字，描述了

刘熊生平、世系的具体内容，如「君讳熊，字孟□，广陵海西人也」「光武皇

帝之玄，广陵王之孙，俞卿侯之季子也」「出省杨土，流化南城」，其余文字

则主要是称颂刘熊的政绩。

南宋洪适的《隶释》中明确记载了此碑碑文为隶书，共六百七十字，当时

已缺四十三字。碑阴刻有捐钱、立碑人的官职、姓名和捐款数。碑侧有宋人所

刻跋语。全碑没有记载撰书人的姓名。可见此碑至少在南宋初期就已被发现，

之后不明原因断毁，只留下两段残石。一九一五年顾燮光在延津县城内访得残

碑，并著《汉刘熊碑考》。因残碑曾被用作捶石，碑身正面文字全毁，仅剩背

面五十余字，现存延津县博物馆。此碑曾长期被认为是汉代书法家蔡邕所书，

但经研究已经否定了这一错误认识。

此碑受到了历代金石学者的关注，北魏郦道元《水经注》，北宋欧阳修《集

古录》、赵明诚《金石录》，南宋陈思《宝刻丛编》，明杨慎《金石古文》、

都穆《金薤琳琅》，清朱彝尊《金石文字跋尾》、冯登府《石经阁金石跋文》、

严可均《铁桥金石跋》、洪颐煊《平津读碑记》、何绍基《东洲草堂金石跋》、

马邦玉《汉碑录文》、陆增祥《八琼室金石补正》，民国陈汉章《缀学堂河朔

碑刻跋尾》、罗振玉《雪堂金石文字跋尾》，欧阳辅《集古求真》等著作对《刘

熊碑》皆有记载。

《刘熊碑》拓本流传极少，现存的宋拓本只有两件，分别收藏在中国国家

中国国家博物馆藏《刘熊碑》（宋拓本）

漢故縣碑漢内黃令一本

劉熊碑

博物馆和故宫博物院，『故宫本』无题跋，『国博本』有多人跋。二者现今皆为立轴装裱，分为上下两部分。根据残损痕迹的比较，可以发现两本上半部分完整度接近，下半部分皆有残损。相比之下『故宫本』在第十二、十三、十四列处残损更多，而『国博本』则在第二十一列处残损较多。整体上看，『国博本』存字较多，因此民国时期金石学者多认为『国博本』较之『故宫本』更为重要。但实际上『故宫本』亦有『国博本』中不存之字，如『国博本』下半段第二列『显』字已缺，而『故宫本』还能够依稀辨认出。『国博本』下半段第六列『之惠』二字已缺，而『故宫本』也还能依稀辨认出。因此，可以说两者之间应当是互相补校的关系。除此两本之外，行世的《刘熊碑》拓本或双钩本还有『沈树镛本』『江秋史本』『汪容甫本』『赵之谦本』『翁方纲本』，价值皆远逊于以上两件宋拓本。

『故宫本』为宁波范氏天一阁旧藏，曾被剪裱成册，后恢复裱成整幅，新中国成立后归故宫博物院收藏。此本曾经马子云、唐兰鉴定，认定为宋墨精拓，为珍品甲。（王壮弘从材质的角度认为此本当为明代中期之后所拓。）因此碑已残为两块，拓本上段十五列，每列有十至十二字不等。下段二十二列，每列十至十五字不等。题签一：『道光二十三年，范懋政书。』铃有『沈德寿秘宝』

『补兰轩金石图书记』两印。

『国博本』整纸宋拓，在清代曾为刘鹗收藏，后归收藏家端方，又归完颜衡永，一九六六年经北京市文物商店介绍，中国历史博物馆从庆云堂购得。此本上段存十二行十五列，下段十六行二十二列。有罗振玉、李瑞清、缪荃孙、

李葆恂、左孝同、章钰、杨守敬、完颜衡永、张玮、溥修、郑孝胥、俞陛云、升允、程志和等多人题跋和观款。这些题跋不仅表明了当时许多重要金石学者对于《刘熊碑》拓本的认识水平，同时也显示出围绕收藏家端方所形成的金石书画圈所具有的学术水准。

罗振玉对『国博本』极为推崇，他在题跋中认为，之前所见『范氏天一阁本』比此本缺少一些字，因此『国博本』应为存世最善本。这一观点也得到了张謇等人的认同。而罗振玉之前所见『沈均初本』、『翁方纲本』的双钩本，与之更有『云泥之别』。罗振玉还在题跋中对前人关于《刘熊碑》的研究，提出了自己的观点，在一定程度上纠正了以往考订中的讹误。根据罗振玉的题跋，一九〇六年时此本为『丹徒镏氏』所藏，而端方应该是在此后获得这件藏品。

章钰、左孝同、李葆恂皆是在端方收藏此本后为其书写题跋，跋文中除了称赞端方收藏之本远超当时行世其他诸本之外，对此碑的书法水平都给予了非常高的评价，且亦都认为此碑为汉代书法家蔡邕所书。缪荃孙虽然没有言明是为端方所题，但根据二人当时的密切关系，仍可断定其跋文是应端方的要求题写的。跋文中既对前人研究此碑的著作予以评价，同时进一步考证了刘熊的身份。

杨守敬在此本题跋最多，不仅比较了存世诸多拓本的异同，也讨论了前人对此碑考证的相关问题，同时还指出了此本书法的重要价值。端方还请李瑞清书写过跋文，作为当时重要的书法家和学者，李氏没有刻意推崇端方的藏品，反而从汉代书法字形发展演变的角度，认为此碑并非蔡邕所书，其能力排众议，

得出正确结论，显示出了深厚的学术功底。

端方去世后，『国博本』《刘熊碑》在一九一八年被北京地区重要的书画收藏家、书画商完颜衡永于厂肆中重金购得。他认为此本在诸多传世本中品质最高，但或因鉴赏水平，或因所见不广，其指出的『范氏天一阁本已付劫灰』等观点，实际上是错误的。根据之后张玮的题跋可知，此拓本至少在一九六一年仍保存在完颜衡永处。

《刘熊碑》的书法水平在汉碑中具有一定代表性。其在用笔上既不同于《礼器碑》奇崛瘦硬的风格、《张迁碑》方正平整的面貌，也不同于《曹全碑》潇洒飘逸、灵动俊秀的气质，而是与《史晨碑》《乙瑛碑》骨肉匀适、流畅自然的风格较为接近。此碑结字规整，布局疏朗，用笔流畅，点画优美且富有变化，停顿转折处虽略见方正，但又不刻意强调力量感，是汉碑中不可多得的书法精品。翁方纲称其：『隶法实在《华山碑》之上。』杨守敬称其：『古而逸，秀而劲，疏密相间，奇正相生，神明变化，拟于古文。』在汉代碑刻中，一类作品刊刻精细，能够比较清晰明确地展现出书写的痕迹，虽然不能完全与墨迹『贴合』，但亦能在一定程度上体现出运笔过程，甚至提按转折，著名的《曹全碑》《礼器碑》《孔宙碑》《华山碑》都属于这一类型。而另一类作品则更多地体现了刻工的刻制痕迹，整体上显现出古拙、浑厚、质朴的独特美感，以《石门颂》《张迁碑》《祀三公山碑》最具有代表性。从这一角度看，《刘熊碑》较好地体现出了书写者运笔和结字的方法，应当属于第一类汉碑的风格，作为书写、临习隶书的范本，其价值不言而喻。

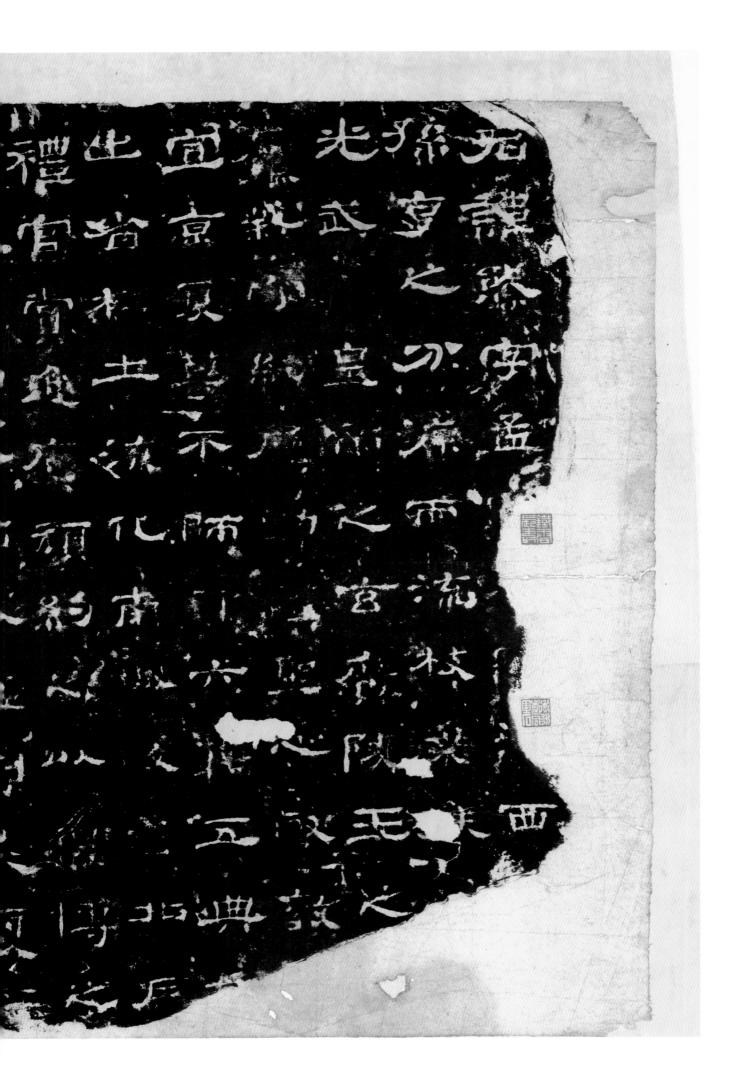

中国国家博物馆藏《刘熊碑》（宋拓本）（局部）

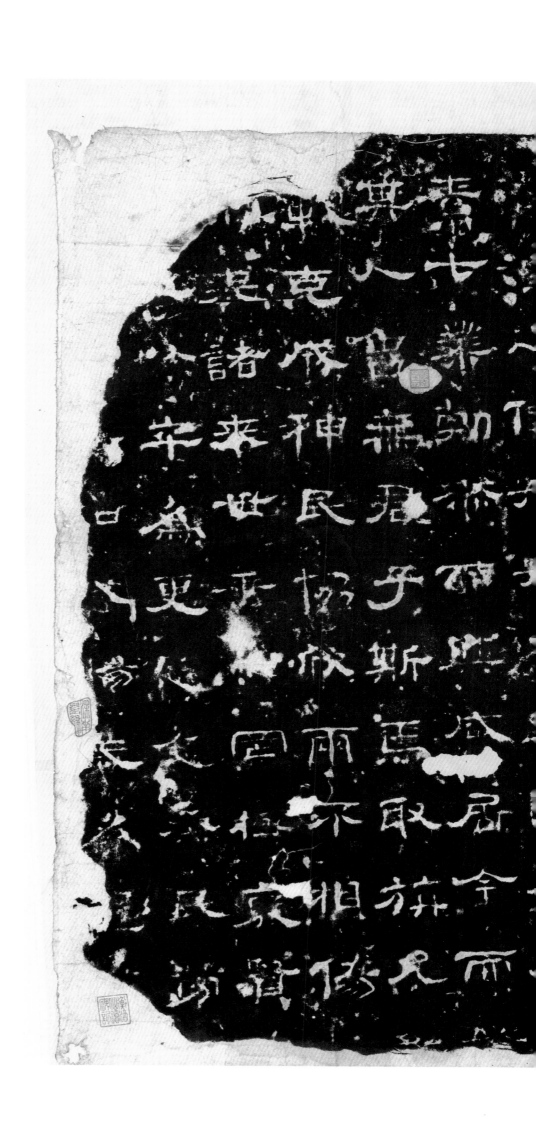

天雨而

無列土楨

也主泉城

郡業熟樹

卷都生

微恩異妻

忽勤遊行

恒邦忠術岐

民

求白

宴郡

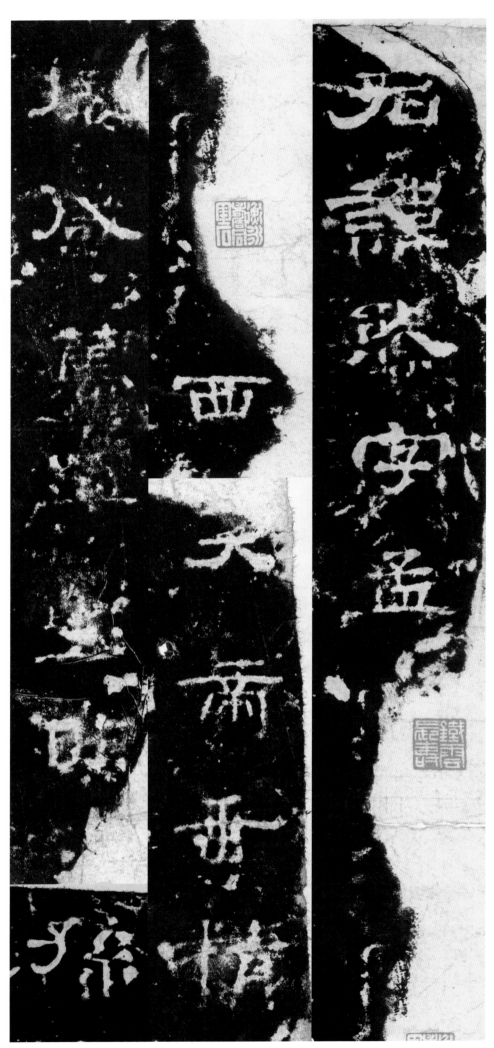

君讳熊字孟□□／□□西大帝　垂精／接感　笃（生圣）明……孙／

亨之／分源而流

枝叶／扶……爵列土

封侯载／（德）

（相继）不口……光武／

皇帝之玄　（广）陵王／之……囗子也　诞生（照）／明　岐囗踰绝　长……囗／

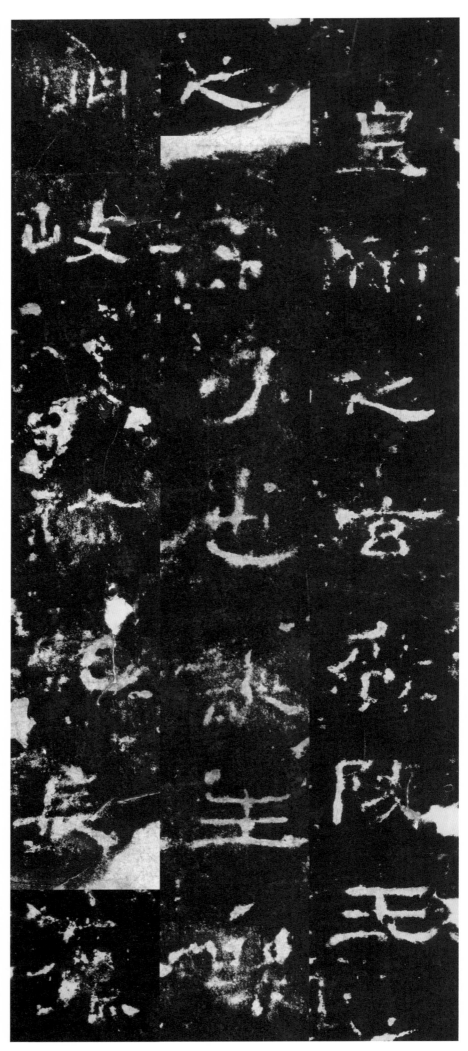

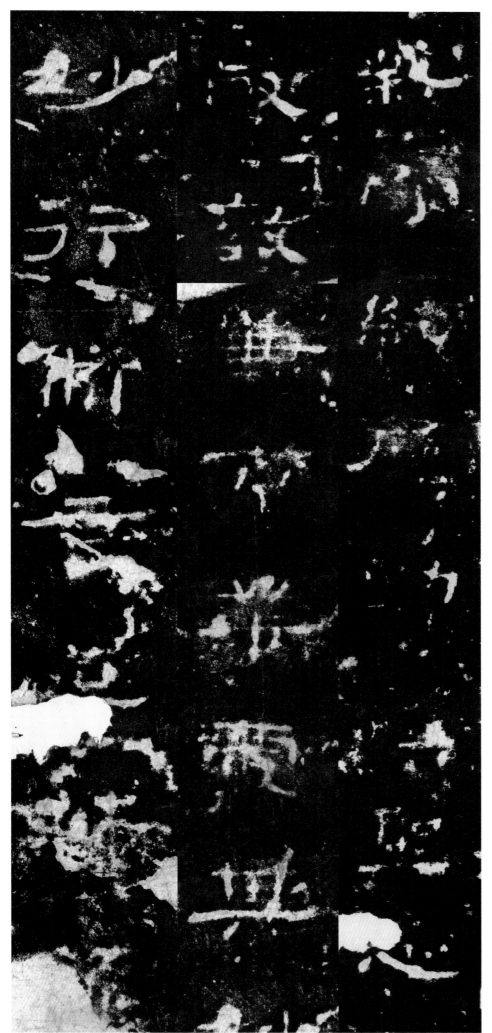

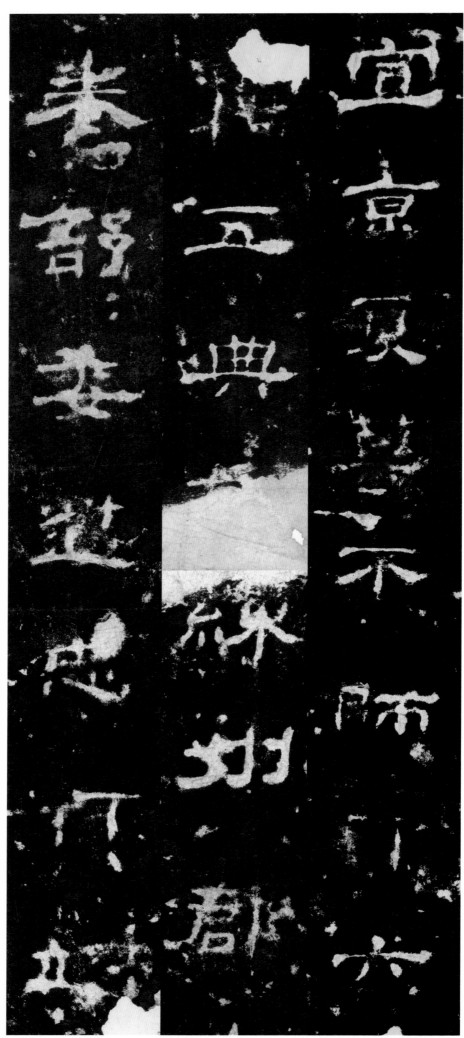

宜京夏莫不师（仰）　六／藉五典　□……练州郡／　卷舒委随　忠贞□／

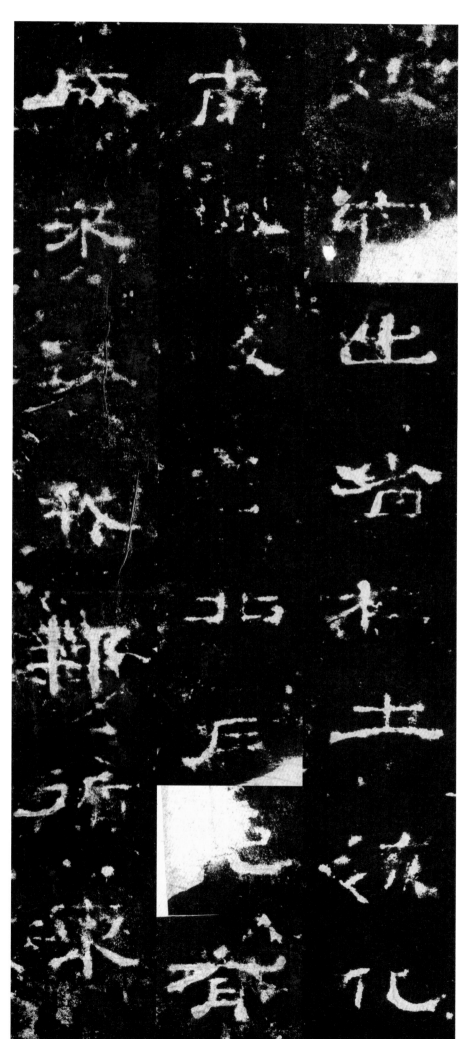

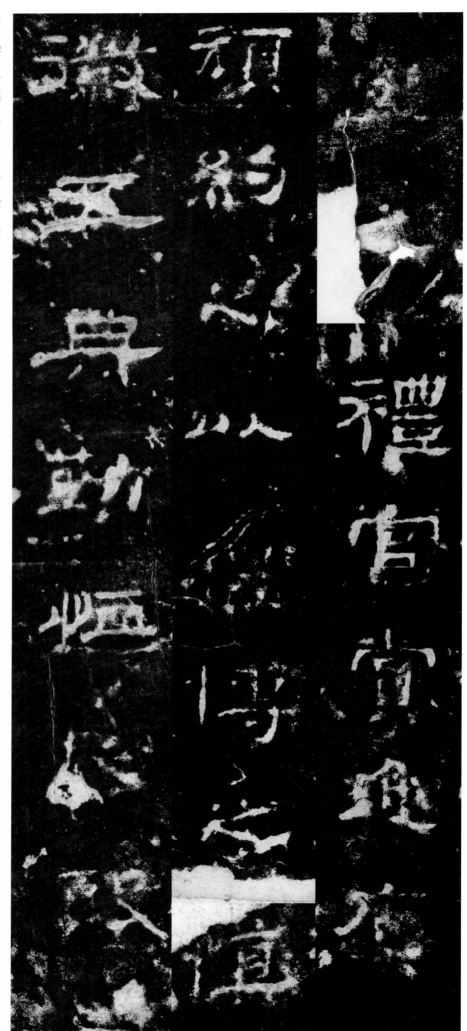

□□礼官　赏进厉／顽　约之以（礼）　博之……慎／徽五典　勤恤（民殷）／

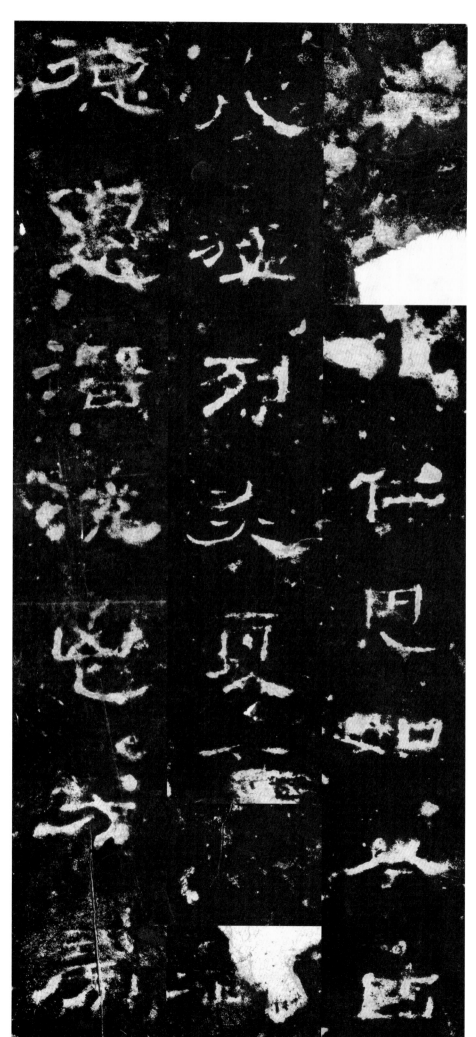

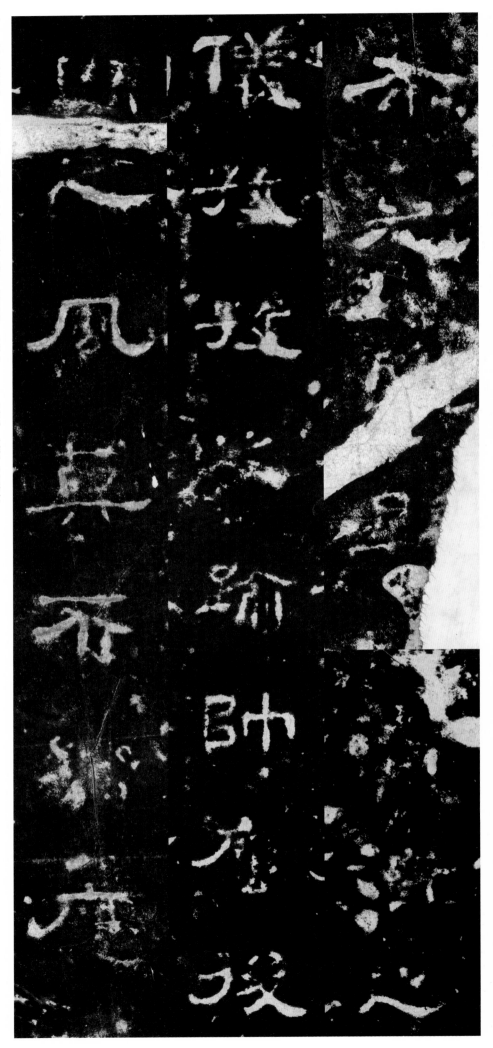

布　尤（愍县）……囗（济）济之／仪　孜孜之踰　帅囗后／（学）……　之风　莫不（向应）／

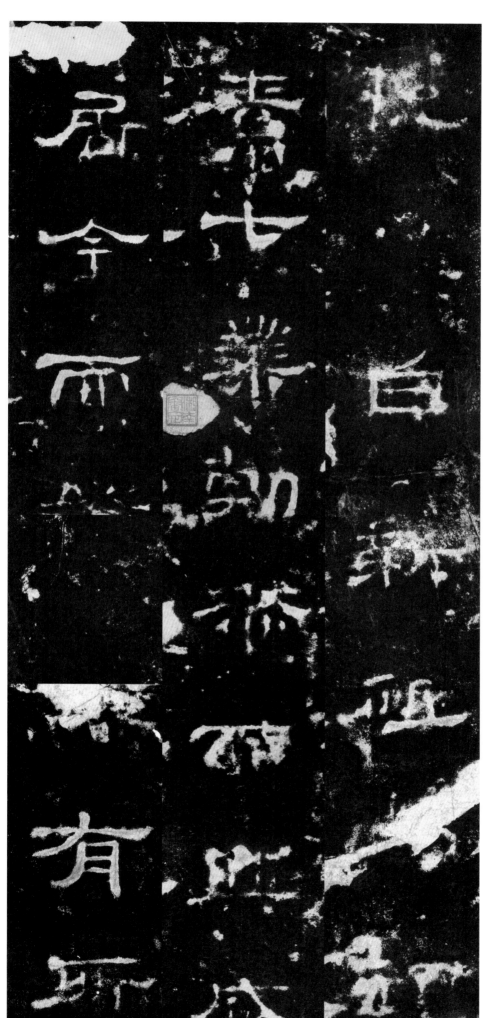

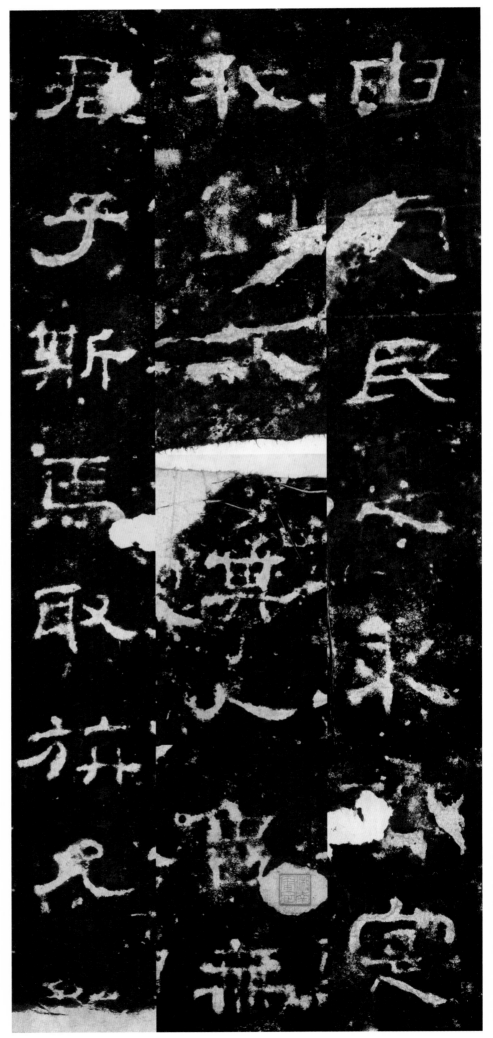

由（处）民之秉（彝）　实／我（刘父）……其人　鲁无／君子　斯焉取游允（我）／

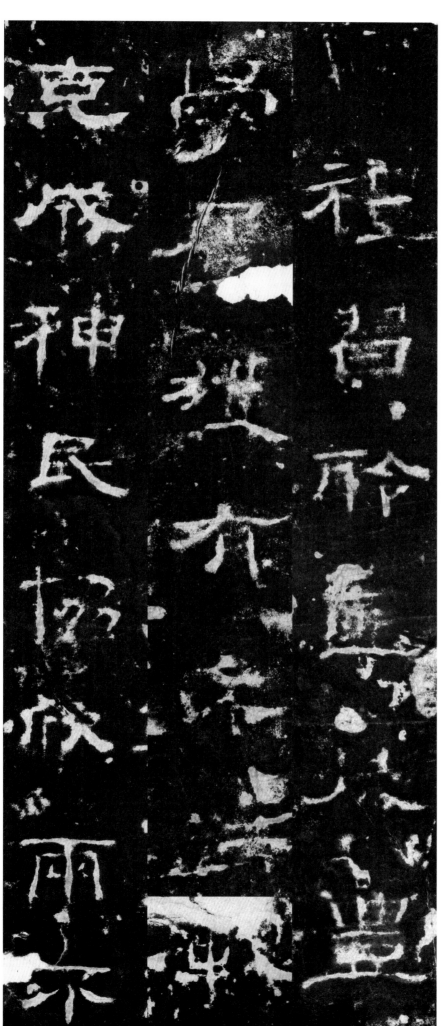

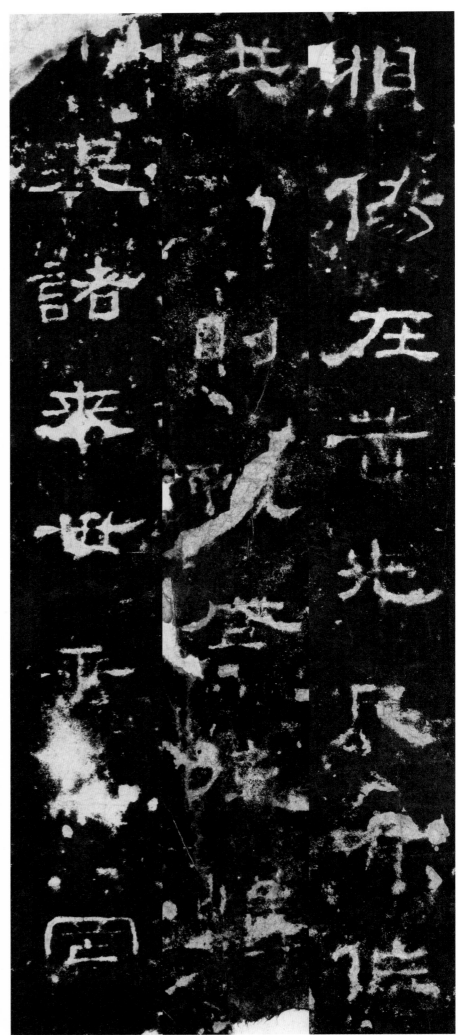

相伤……在昔　先民有作／洪（勋）则甄　盛德□……／□表诸来世　垂□罔／

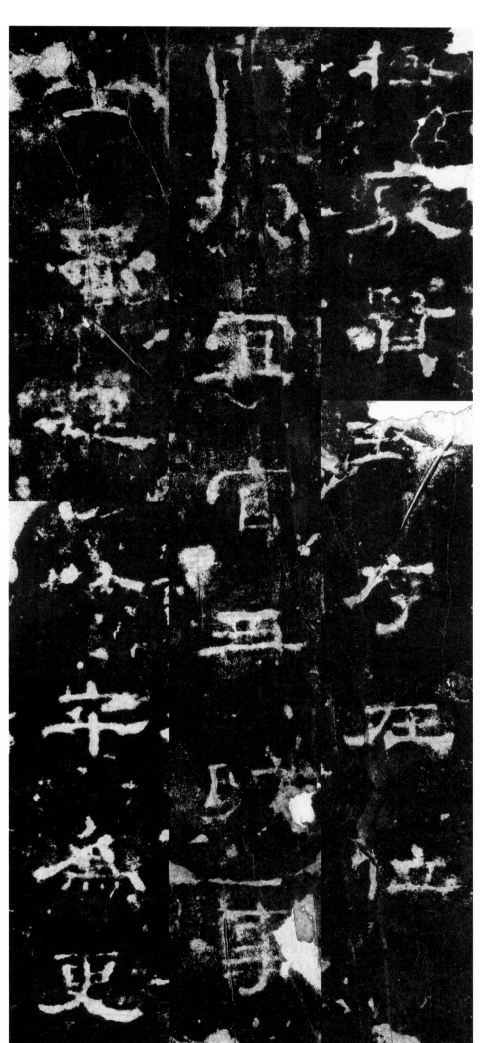

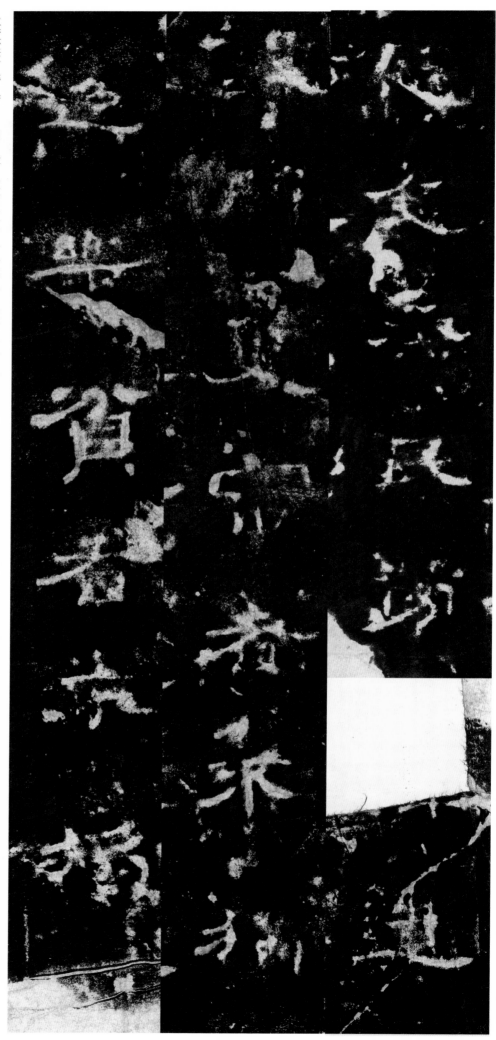

（愍念烝）民　劳……□　造／（设门）更　富者不独／逸乐　贫者□顺……

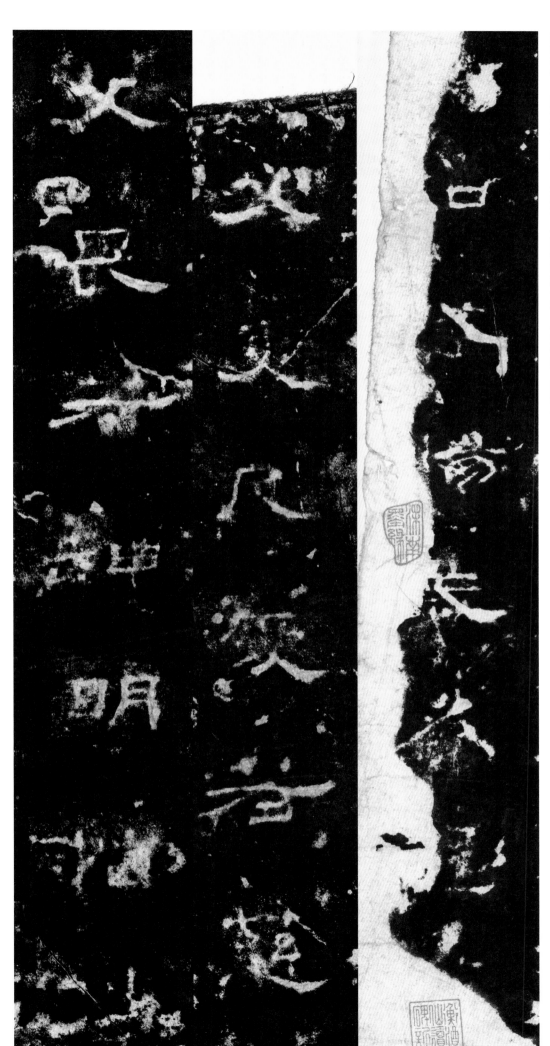

□和感畅　岁为（丰）□……/□父　吏民爱若慈/父　畏若神明　□□/

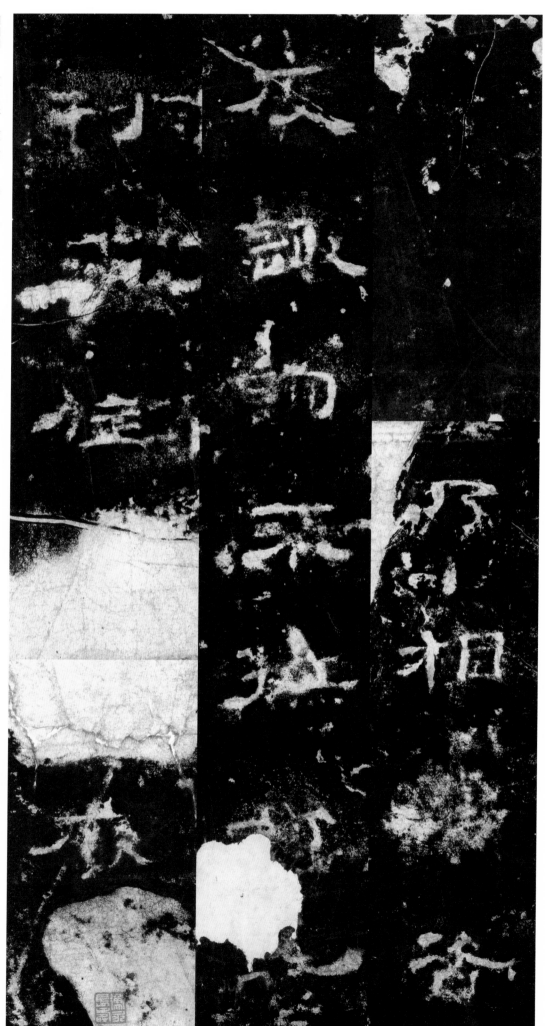

□□□……乃相□咨／度諏詢　采撫□言／　刊□（诗）□……□厥□／

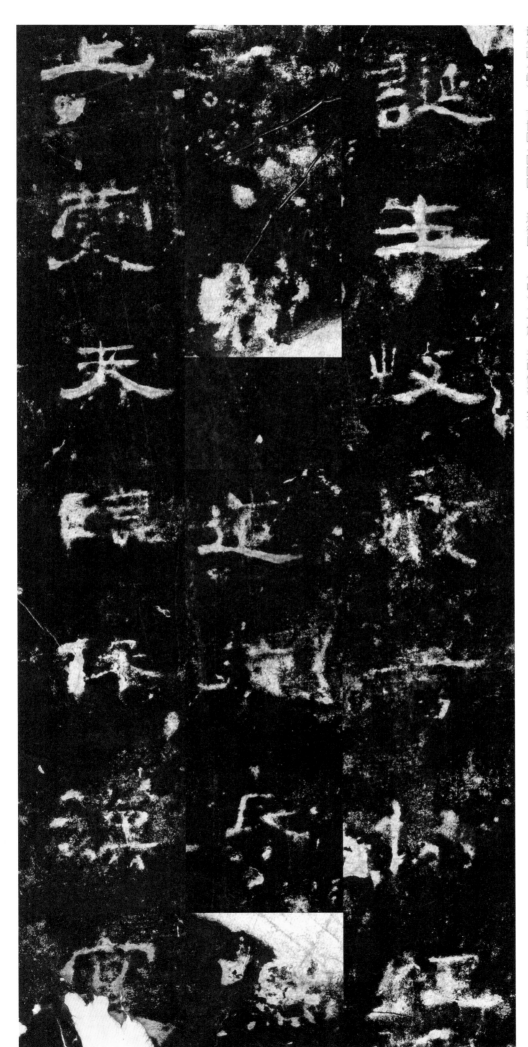

诞生岐（嶷）　言协□／□□□……道德民……（鸣）／一震　天临保汉　实／

□□……灵不傍人……／涣乎（成）功

□暇民／□□□□丰　黔□歌颂／

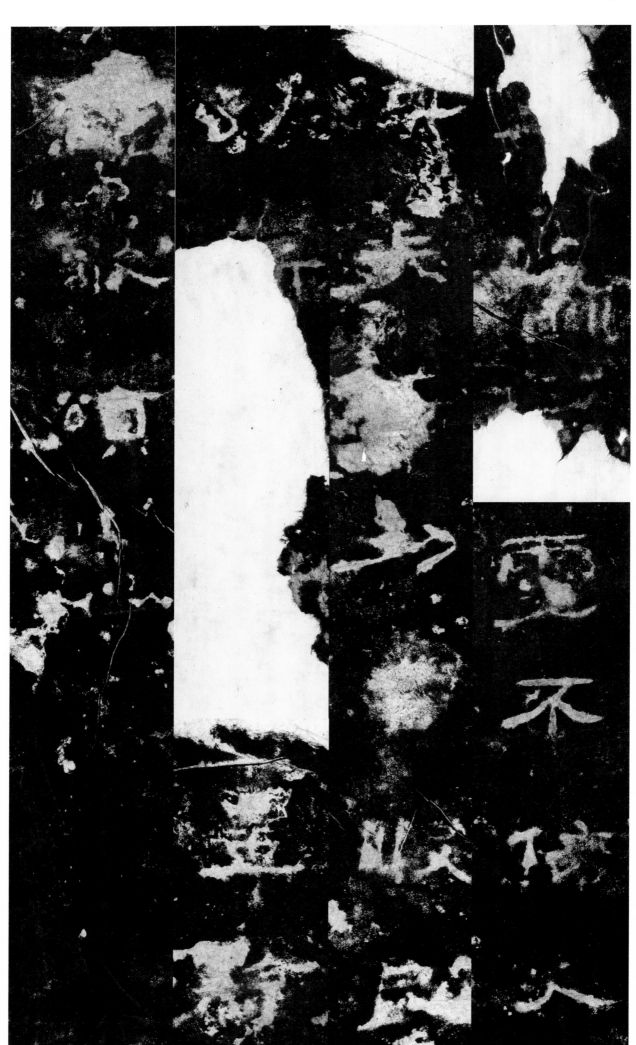

漢劉熊碑海內一本

劉熊碑玉平生所見凡二本一范氏天一閣本一沈均初藏本天一閣本手十七年前見之越中不甚記憶但記所存僅百餘字沈本存費西蠡許存字

較多然神采殊乏襄頗疑是複刻且以紙墨觀之亦二百年物耳至海內久著稱之巴慰祖江秋史汪庸夫三家藏本雖未得見然翁蘇齋雙鉤本實會合三本

而成其存字二百四十有三統俟最多字今此本存字則較三家合摹本多三之一而精采煥發之證沈本確是複刻然則此本謂為海內第一洵非夸矣

宋洪丞相著錄是碑訛字凡三字盂碑作盂洪訛盂不碑作卒洪訛卒勤恤民殷之殷碑作殷洪訛毅吾鄉魏稼生先生嘗據碑本校訂隸釋章君碩

卿欲將其稿本上木當移書告之將此三字並是正也詩第一章言協口隙洪氏書協下缺一字今諦審是經字翁蘇齋據巴本補洪氏缺字九此本則於巳

本九字外更增一字詩第二章鶴鳴一震洪書及翁鉤本並同今此本實是鶴鳴上震一震本不辭可見此字宋代已漫漶矣翁氏兩漢金石記著錄此碑有

其妙行之妙訛作鈔而反詆南原隸辨作妙從女為非是今此本實從女少作妙洪丞相著錄亦然漢碑書妙字有作眇者而從立者絕未之見良由翁氏僅見鈎本致有此

訛著錄之不可不慎也如此文內魯無君子斯焉取斯與今本論語異文而誼較長翟氏四書考異未及徵引當據補碑版之有裨於經訓如此光緒丙午七月下澣

鐵公新得此碑出以見示為之篆首並記數語以記眼福上虞羅振玉時同客京都

此本去歲藏丹徒鎦氏曾留敝齋飽觀三日今歸陶齋尚書益為此碑慶得所矣光緒丙午七月下澣鐵公新得此碑出以見示為之篆首並記數語以記眼福上虞羅振玉

廣緒丁未四月道出金陵重拜觀再題記上虞羅振玉

《汉刘熊碑海内第一本》。刘熊碑，玉平生所见凡二本：一『范氏天一阁本』，一『沈均初藏本』。『天一阁本』于十七年前见之越中，不甚记忆，但记所存仅百余字。『沈本』存费西蠡许，存字

较多，然神采殊乏，襄颇疑是复刻。且以纸墨观之，亦二百年物耳。至海内久著称之，巴慰祖、江秋史、汪庸夫三家藏本，虽未得见，然翁苏斋双钩本实会合三本而成，其存字二百四十有三，号称最多字。宋洪丞相著录是碑，讹字凡三字：『盂』，碑作『盂』，洪讹『盂』；『不』

今此本存字则较三家合摹本多三之一，而精采焕发，足证『沈本』确是复刻。然则此本谓为海内第一，洵非夸矣。宋洪丞相著录之『殷』，碑作『殷』，洪讹『毅』。吾乡魏稼生先生尝据碑本校订《隶释》，章君硕卿欲将其稿本上木，当移书告之，将此三字并是正也。诗第

显之『不』，碑作『卒』；『勤恤民殷』之『殷』，洪讹『毅』。翁苏斋据巴本补洪氏缺字九，此本则于巴本九字外更增一字。诗第二章『鹤鸣一震』，洪书及翁钩本并同，今此本实是『鹤鸣上震』。『一

震』本不辞，可见此字宋代已漫漶矣。翁氏《两汉金石记》著录此碑，写核其『妙行』之『妙』，讹作『钞』，而反诋南原《隶辨》作『妙』从女为非是。今此本实从女少作『妙』，洪丞相著录亦然。

汉碑书『妙』字，有作『眇』者，而从立者绝未之见，良由翁氏仅见钩本，致有此讹。著录之不可不慎也如此。文内『鲁无君子，斯焉取斯』，与今本《论语》异文，而谊较长，翟氏《四书考异》未及

征引，当据补。碑版之有裨于经训如此。光绪丙午七月下澣，铁公新得此碑，出以见示，为之篆首，并记数语，以记眼福。上虞罗振玉时同客京都。

钤印：『臣玉之印』（白文方印）、『叔言』（朱文方印）。

此本去岁藏丹徒镏氏，曾留敝斋饱观三日，今归陶斋尚书，益为此碑庆得所矣。丁未四月道出金陵重拜观再题记，上虞罗振玉。

光緒丙午八月八日銅梁王瓘孝禹觀于都門

光绪丙午八月八日，铜梁王瓘孝禹观于都门。

钤印：王押（朱文方印）。

昔尝临「范氏天一阁」本数十过，今见此本肃然增敬，开悟不少。光绪丁未四月张謇拜观并题。

钤印：「吴国男子张謇」（白文方印）。

新建程志和敬观。

钤印：「志和长寿」（白文圆印）。

苦岁临花民天一阁

本数十过今见此本

肃然增敬开悟不少

光绪丁未四月张謇

拜观并题

新建程志和敬观

篆如李斯，隶如蔡邕，尚矣。匋斋师于上蔡遗迹搜罗殆尽，言先秦文字者推为渊薮。日者又出中郎《刘熊碑》命读，目眩神夺，惟有赞叹。汉石经既归箧衍，此碑尤称希世之珍。伯喈有灵，庆得所矣！私尝持论以为古人亡矣，文字则其精神所寄，亡而未亡者也。苍茫寥廓中时时求一二贤主人，以托其命。而惟与古为契，沉瀣如一者，则神交冥会，欣然投之，气机翕应，自然而然。匪第物聚所好之谓也。师主持风会于国粹，所寓竺者而屏守之，故海内大宝，如百川赴壑，有迎无拒。此碑为当世学子所闻而未见者，门墙下士，得从旁寓目，亦自幸墨缘之非浅矣。率臆书之，敬质观者。光绪丁未六月十七日长洲章钰谨记。

圖經茫昧失著龜　文字傳訛苦異詞　望古能持王建集臨池應信蔡邕碑

匋齋尚書命題　丁未六月孝胥用王建原韻

图经茫昧失著龟，文字传讹苦异词。望古能持《王建集》，临池应信蔡邕碑。陶斋尚书命题，丁未六月孝胥用王建原韵。

钤印：『太夷』（朱文方印）、『海藏楼』（朱文长方印）。

河朔贞珉失炎刘宝刻

携郡名诤秀水快事轶

覃谿蹟已俞乡远文应

崋巚齋江亭懷雪夜然

燭更留題 襄巚曾題雪花着

碑圖

德清俞陛雲楷青

河朔贞珉失，炎刘宝刻携。郡名诤秀水，快事轶覃溪。迹已俞乡远，文应华岳齐。江亭怀雪夜，然烛更留题。襄岁曾题《雪夜看碑图》。德清俞陛云阶青。

钤印：「阶青」（朱文方印）。

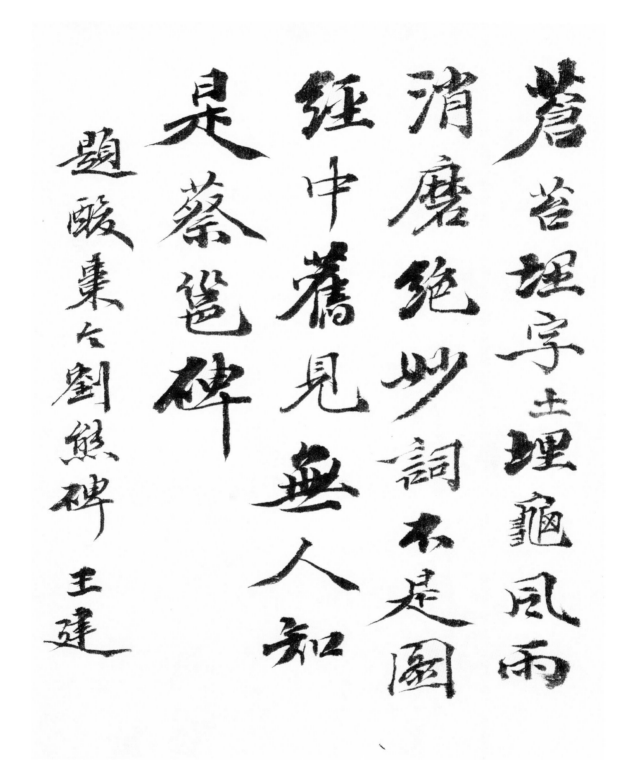

苍苔埋字土埋龟，风雨消磨绝妙词。不是图经中旧见，无人知是蔡邕碑。题《酸枣令刘熊碑》。王建。

右詩見宋刻王建集序九卷

闊齋尚書近彼此詩命為題

記詊大書此詩揭右以貽未世

枚溪碑具書人在者不三四見

家負書名如蔡甲郎當時罕

碑鉅麋固應多有而亦絶不一

見金石家以為恨別住之亟解

坩會中郎以為垂如夏承碑以

矣某豐眉

明署郭香察书，识之中郎，当时穹碑巨制固应多有，而亦绝不一见，则往往悬拟附会中郎以为重。如《夏承碑》以「芝英体」谓之中郎，《华岳庙碑》明署郭香察书，亦谓之中郎（前辈谓察范中郎之书，无论察书二字不概见，抑岂有不著书人而反著察书者耶），吾皆不敢附和。如《郭林宗碑》似最可信矣，然中郎止云撰文无愧色，不云书，此吾仍不

右诗见宋刻《王建集》第九卷。匋斋尚书近获此拓，命为题记，谨大书此诗于右，以念来世。按汉碑具书人名者不三四见，最负书名如蔡中郎，当

时穹碑巨制固应多有，而亦绝不一见，则往往悬拟附会中郎以为重。如《夏承碑》以「芝英体」谓之中郎，《华岳庙碑》明署郭香察书，

亦谓之中郎（前辈谓察范中郎之书，无论察书二字不概见，抑岂有不著书人而反著察书者耶），吾皆不敢附和。如《郭林宗碑》似最可信矣，然中郎止云

撰文无愧色，不云书也。吾仍不

敢逐訝之寸許惟此研以唐

人按圖經定為中郎長可按依

蓋唐去陳未遠古籍尚多知好

矣乃信此不輕為此詩非處祐

中張雅圭粹云按畫然記者

此公出則此研寶古人第一可

信中所言此是此趙沈龔故

禹堆十戕百偶年金石之學尚

不致店目若而崇妙誰嘗當識

……嵩三日之久，且與公新得闗中本

嵩嶽廟碑，並几校覩，自詡多

生於棱，嵗會上獲眼根圓通

不少驩喜讚歎，輒縱筆題此

不自知其言之潬漫也　楞誤作棱

光緒丁未六月望　義州李葆恂題記

敢遽谓之中郎，惟此碑以唐人据图经定为中郎良可据依，盖唐去汉未远，古籍尚多，非灼然可信必不轻为此诗，非嘉祐中张雅圭辄云，据图题记者比也。

然则此碑实古人第一可信中郎书，特是片楮沉埋故纸堆中几百余年，金石老学无一获寓目者，而葆恂获摩挲玩赏三日之久，且与公新得『关中本』《华岳庙碑》并几校观，自诩多法于棱（棱，当为楞之讹字）严会上获，眼根圆通，不少欢喜赞叹，辄纵笔题此，不自知其言之潬漫也。光绪丁未六月望，义州李葆恂题记。

钤印：『子愉』（朱文方印）。

神物当天，历代宝之。摹刘文清题『关中本』《华岳庙碑》装本医上书。李葆恂。

钤印：『猛厂』（朱文方印）。

神物當天歷代寶之

摹劉文清題關中本

華嶽廟碑壞本醫

上書　　李葆恂

《刘熊碑》明人尚有著录，是碑之亡，当在明之中叶矣。匋山言浮此拓尚是未装裱本，如天一阁之《华山碑》，则此拓沉霾于故纸中，且数百年，宜国朝金石家未经眼也。罗君叔耘以《隶释》校之，有不合者三字，武汪刊《隶释》多讹，未便遽定为洪氏之误。余从日本得影摹十行宋刻《隶释》，惜未携行箧，不得一证其是否也。光绪丁未三月邻苏老人记于金陵郡署。

《刘熊碑》明人尚有著录，是碑之亡，当在明代中叶。据匋公言，得此时尚是未装裱本，如天一阁之《华山碑》。然则此拓沉埋于故纸中且数百年，宜国朝金石家未经眼也。光绪丁未三月九日，邻苏老人记于金陵节署。

铃印：『杨守敬印』（白文方印）、『星悟审定』（白文方印）。

前日携寒山金石林有此碑，故以石亡于明代。今以两汉金石记考之，乃知顾南原隶辨所录之字，即从赵寒山拓本出，然是则赵亦以旧本著录，非其时原石尚存也。又覃溪谓是碑隶法实在华山之上，此语殊有微契。余曾于李眉生处见王山史本，则纯古浑沦，实为中郎之遗。且华山海内尚有数本，此则少二寡双，语其珍秘，固应有轩轾之分也。十四日，守敬再记。

前日忆《寒山金石林》有此碑，故以石亡于明代。今以《两汉金石记》考之，乃知顾南原《隶辨》所录之字，即从赵寒山拓本出，然是则赵亦以旧本著录，非其时原石尚存也。又覃溪言巴慰祖本亦是双钩。此外郑谷口，天一阁本皆不及二百字，沈韵初本是重刻，海内孤本无疑。覃溪谓是碑隶法实在《华山》之上，此语殊有微契，余曾于李眉生处见王山史本，流美整炼，已开唐隶之先。此则纯古浑沦，实为中郎之遗。且《华山》海内尚有数本，此则少二寡双，语其珍秘，固应有轩轾之分也。十四日，守敬再记。

铃印：『邻苏老人』（朱文方印）。

前年但据罗叔韫谓亲见沈均本确是复（覆）刻，故深信不疑。今见沈本，的非复（覆）刻，但拓之在后耳。又以知余前跋，谓是碑之亡在明之中叶，寒山赵氏所录，非必据旧拓也。宣统元年三月，

守敬重观题。

钤印：『杨守敬』（白文方印）。

前年但据羅叔韞謂親見沈均本確是覆刻故深信不疑今見沈本的非覆刻但拓之在後耳又以知余前跋謂是碑之亡在明之中葉寒山趙氏所錄非必據舊拓也宣統元年三月守敬重觀題

洪氏所录，碑尚未断，而下截磨泐缺字却未核，故翁氏图之，每行字多寡不一。今以此整本计之，碑廿九行，行三十三字。翁图唯十二行、十四行、十六行、二十一行为得之，良以其

本计之，碑廿九行，行三十三字。翁图唯十二行、十四行、十六行、二十一行为得之，良以其

未见整本故也。赵益甫驳翁图，前四行阙

字失写，不知其自图每行三十二字，尚行失一字也。益甫好轻议前人，不自觉其武断。吾于《补寰宇访碑录》

见之矣。宣统元年三月守敬重观复题，时年七十有二。

钤印：『杨守敬印』（白文方印）。

字失寫不知其自圖每行

三十二字尚行失一字也益甫

好輕議前人不自覺其武斷

吾于補寰宇访碑録見之矣

宣統元年三月守敬重觀

復題時年七十有二

谷口　竹垞曾見之

寒山　俱摹自趙凡夫藏本　與甬東　天一閣

久傳鈔續互爭雄　驚看照乘珠騰采應出三家

鼎足中　碑久不存傳拓極少此本或即三家所藏之一

摩挲玉軸眼頻揩　古墨曾聞屬伯喈　有詩

什襲雙鉤一殘本　欲將享帚笑蘇齋　翁覃谿所見僅巴俊堂雙鉤殘本

匋齋尚書命題　戊申三月湘陰左孝同

谷口（鄭氏篋有拓本，竹垞曾見之）、寒山（《隸辨》中所有此碑之字，俱摹自趙凡夫藏本）與甬東（天一閣），久傳妙迹互爭雄。驚看照乘珠騰采，應出三家鼎足中（碑久不存，傳拓極少，此本或即三家所藏之一）。摩挲玉軸眼頻揩，古墨曾聞屬伯喈（唐人王建有詩）。什襲雙鉤一殘本，欲將享帚笑蘇齋（翁覃谿所見僅巴俊堂雙鉤殘本）。匋齋尚書命題，戊申三月湘陰左孝同。

鈐印：『愙靖侯四子』（白文長方印）、『左孝同印』（白文方印）、『子異』（朱文方印）。

宣统二年二月廿三日，徐世昌、铁良、李葆恂、升允同观于宝华盦，升允题。

宣統二年二月廿三日徐世昌鐵良李葆恂
升允同觀扵寶華盦龕升允題

宣統辛亥三月廿六日陶文博物館同觀者趙尔巽榮慶

趙尔萃陶葆廉劉師培趙世基于式枚李家駒志錡

鄭孝胥袁克定金還葉景葵許鼎霖余建侯孫桂

澄志鋭題記

宣统辛亥三月二十六日，陶氏博物馆同观者赵尔巽、荣庆、赵尔萃、陶葆廉、刘师培、赵世基、于式枚、李家驹、志锜、郑孝胥、袁克定、金还、叶景葵、许鼎霖、余建侯、孙桂澄，志锐题记。

四九

酸枣令刘熊碑，久佚集右录目

金石录隶释宝刻叢编汉隶字

原金薤琳琅寒山金石林隶辨雨

漢金石记均著録考證以隶釋及

翁記為最詳歐未見碑額但據碑

云君諱熊字孟缺廣陵海西人光

武皇帝之玄廣陵王之孫俞鄉侯

《酸枣令刘熊碑》，碑久佚。《集古录目》《金石录》《隶释》《宝刻丛编》《汉隶字原》《金薤琳琅》《寒山金石林》《隶辨》《两汉金石记》均著录，考证以《隶释》及翁记为最详。欧未见碑额，但据碑云君讳熊，字孟缺（据文意，应为『阳』字），广陵海西人，光武皇帝之玄，广陵王之孙，俞乡侯

之季子因名俞鄉侯季子碑并云
當在揚州洪氏見篆額并據水经
注定為酸棗令劉孟陽碑言碑在
酸棗而正歐公碑名及碑地之误洪
述趙語以熊為彪之弟翁據熊方補
浚漢同姓王侯表證熊當為彪之子不
得云彪弟洪氏但執平封俞鄉又
不知彪之封号漫尔謂碑為误殊為
無據所孜皆塙洪又舉王建詩蘇邁

之季子，因名《俞乡侯季子碑》，并云当在扬州。洪氏见篆额并据《水经注》定为《酸枣令刘孟阳碑》，言碑在酸枣，而正欧公碑名及碑地之误。洪述赵语，以熊为彪之弟。翁据熊方《补后汉同姓王侯表》，证熊当为彪之子，不得云彪弟。洪氏但执平封俞乡，又不知彪之封号，漫尔谓碑为误，殊为无据，所考皆确。洪又举王建诗、苏迈

书胡戢之语，谓此与《刘宽碑》同，皆中郎书。建诗为不诬，洪独以为非。不知以为中郎书者，不仅王建一诗，唐张祜《题酸枣驿前碑》云：『苍苔古涩字雕疏，谁道中郎笔力余。长爱当时遇王粲，每来碑下不关书。』更足为中郎书添一确据矣。

钤印：江阴（朱文方印）、荃孙（朱文方印）。

书胡戢之语谓此与刘宽碑同皆中
郎书建诗为不诬洪独以为非不知
以为中郎书者不仅王建一诗唐
张祜题酸枣驿前碑云苍苔古涩
字彫延谁道中郎笔力余长爱
当时遇王粲每来碑下不关书更
是为中郎书添一塙据矣酸枣
今延津不知尚可踪迹否
江阴缪荃孙识

隸書漢代獨崇中郎論者以劉熊為為中郎書然漢代

書家多不題名故許者如聚訟惑以偏旁擷益以辨其

為蔡書否陋矣大約漢代書家皆尚方整而中郎一

變徙衡時人遂相與驚異且用筆微帶章艸法觀世

稱夏承華山為中書郎書可以悟蔡法矣是碑體勢

近史晨而其超逸則非它碑所及朱秀水比之衡方

殆以臆度許之耶　匋齋尚書命題　李瑞清

且用笔微带章草法，观世称《夏承》《华山》为中（衍『书为』字）郎书，可以悟蔡法矣。是碑体势近《史晨》，而其超逸则非它碑所及，朱秀水比之《衡方》，殆以臆度评之耶。匋斋尚书命题。李瑞清。

隶书汉代独崇中郎，论者以《刘熊》为（衍『为』字）中郎书。然汉代书家多不题名，故评者如聚讼，或以偏旁损益以辨其为蔡书否，陋矣。大约汉代书家，皆尚方整，而中郎一变从衡，时人遂相与惊异。

五四

《季子孟阳碑》久佚，此拓雪堂称第一。未剪人间孤本存，赵宋精拓墨如漆。当年曾藏铁云家，后归宝华盦珍秘。戊午市肆碑忽见，斯时始识庐山面。虽然（全豹）未获窥，字多章溪令人美。况是原拓易千金，朝夕临摹直到今。世间三本此为最（「范氏天一阁本」已付劫灰，「巴慰祖本」存字无此本字多，其余沈均初、江秋史、汪庸夫等复刻本，皆不足论。翁覃溪藏双钩本号称字为最多，今较此本比伊本多三之一矣）。足慰多年好古心。酸枣残碑志原委，拥笺灯下借间吟。（全豹）

长白完颜衡湘南未定草。

钤印：「衡酒仙读碑记」（朱文方印）、「酒仙所藏金石」（白文方印）。

季子孟阳碑久佚此拓雪堂称第一未剪人间孤本存赵宋精

拓墨如漆当年曾藏铁云家后归宝华盦珍秘戊午市肆碑

忽见斯时始识庐山面虽然未获窥字多章溪令人美况是原拓易

千金朝夕临摹直到今世间三本此为最 范氏天一阁本已付劫灰巴慰祖本存字无此本字多其余沈均初江秋史注

庸夫等复刻本皆不足论翁覃溪藏双钩本号称字为最多今较此本比伊本多三之一矣

足慰多年好古心酸枣残碑志原委

拥笺灯下借间吟 全豹

长白完颜衡湘南未定州

『康德』七年五月溥修观并识。

康德七年五月溥修觀并識

康德癸未四月十日玉牒溥价溥仲江安
傅增湘侯官郭則澐大興惲寶惠長
白魁瀛開州胡嗣瑗集寸園同觀
嗣瑗題記

『康德』癸未四月十日，玉牒溥价、溥仲、江安傅增湘、侯官郭则沄、大兴恽宝惠、长白魁瀛、开州胡嗣瑗集寸园同观。嗣瑗题记。

四十年前曾見漢圉令趙君碑已歎觀止不

意遲暮之年又因稽簧許文杖

酒仙齋中得見此碑眼福不淺八十光陰可謂

未虛度矣 辛丑大寒敬園敬識

四十年前曾见《汉圉令赵君碑》，已叹观止，不意迟暮之年又因稽簧许丈，于酒仙斋中得见此碑，眼福不浅，八十光阴可谓未虚度矣。辛丑大寒敬园敬识。

钤印：『固始张玮效彬』（白文方印）、『重游芹泮四渡沧溟』（朱文方印）。

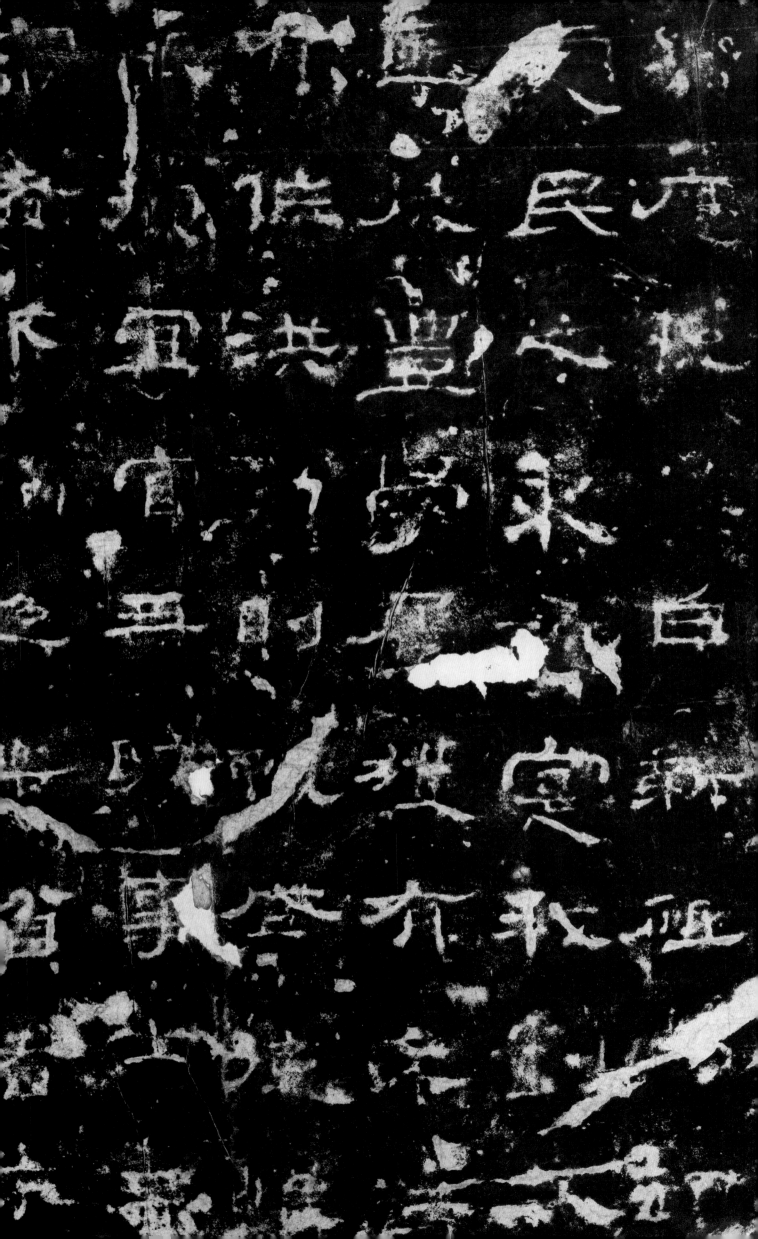